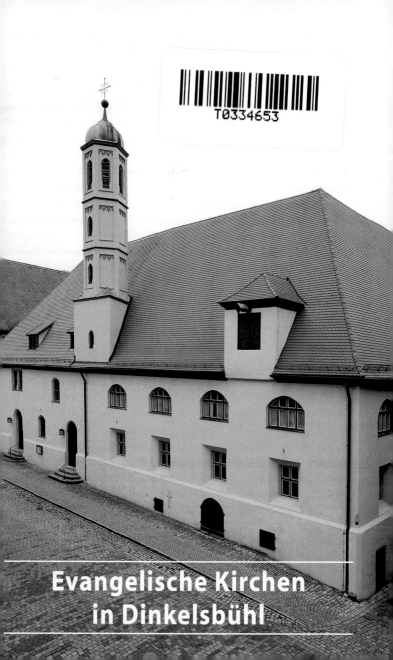

Evangelische Kirchen
in Dinkelsbühl

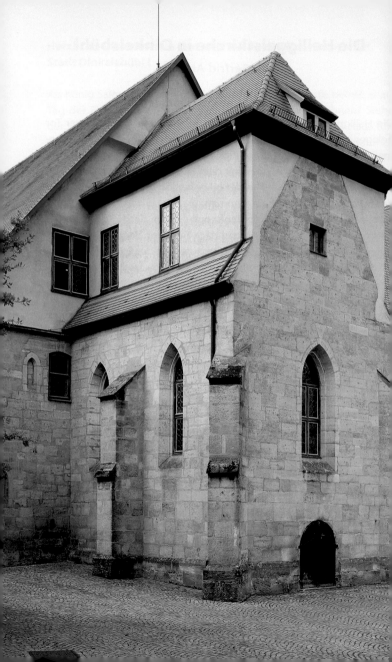

um 1350 Güter in 94 Ortschaften. So konnten 1383 drei weitere Altäre u. a. für alle Apostel, die Heiligen Nikolaus, Katharina, Maria Magdalena, Cosmas und Damian sowie im Krankensaal für Elisabeth und Ottilia geweiht werden. Um 1445 wurde der **Kirchenraum** [**D**] an den beiden Längsseiten und an der Straßenseite erweitert. Außerdem erhielten Kirche und Pfründnerhaus (Krankensaal) eine gemeinsame Fassade. Um das Kircheninnere zu erhöhen, wurde eine von vier sechseckigen Holzsäulen getragene, flache Holzdecke in das Dachwerk eingebaut. Den **Glockenturm** [**E**] setzte man 1456 auf die Ecke der Trennmauer von Kirche und Pfründnerhaus.

In der Reformationszeit wurde die Reichsstadt lutherisch, in die »Spitalkirche« kam 1537 der Abendmahlsaltar, eine ev. Staatskirche etablierte sich. Nach einem gegenreformatorischen Eingriff Kaiser Karls V. wurde die Reichsstadt von kath. Räten regiert, und die wenigen Katholiken erhielten die Stadtpfarrkirche St. Georg für ihren Kultus. Auch der Augsburger Religionsfriede von 1555 bewirkte nichts, die Evangelischen konnten in der Spitalkirche keinen Gottesdienst mehr abhalten. Erst 1566 bildete sich eine ev. Landeskirche unter der Leitung von zwölf Kirchenpflegern, die vom kath. Magistrat unabhängig war, und ein Jahr später wurde die Spitalkirche den Protestanten wieder zugesprochen. Da sie den ca. 3500 Seelen zu wenig Platz bot, wurden 1608/09 **Emporen** am Haupteingang und an der südlichen, fast fensterlosen Längsseite eingebaut, womit man eine **ev. Predigtsaalkirche** vorwegnahm.

Als 1642 eine größere Orgel angeschafft wurde, setzte man eine **Orgelempore** über den Chorbogen. Im Friedensvertrag des Dreißigjährigen Kriegs wurde für die Reichsstadt Dinkelsbühl eine paritätische, konfessionell gleichberechtigte Ratsregierung ausgehandelt, wobei die kirchlichen Besitzverhältnisse von 1624 galten und die Stadtpfarrkirche katholisch blieb. Im Exekutionsrezess von 1649 konnten die Protestanten die Erlaubnis für den Bau einer größeren Kirche auf eigene Kosten vereinbaren. Weil danach die Spitalkirche aber beiden Konfessionen offen stehen sollte, sperrte sich der kath. Ratsteil gegen alle Umbauten. Streit gab es auch zwischen den ev. Kirchenpflegern und dem ev. Ratsteil, der meinte, über Baumaßnahmen bestimmen zu

können. Dennoch wurde 1771/74 das Innere zu einer **klassizistisch** **beeinflussten Spätrokokokirche** umgestaltet. Unter anderem wur den zusätzlich die **oberen Emporen** und das **Deckengewölbe** einge baut und freskiert sowie **Dachgauben** eingefügt. Für die neue, drei mal so große Orgel wurde wegen der Blasbalgkammer 1789 der **Cho** aufgestockt. Umbenannt in »Heiliggeistkirche« wurde die »Spitalkir che« 1924, renoviert 1967/68 und 2009/10.

Der Außenbau

Die einstöckige Hauptfassade der Kirche bildet mit dem Spitalbau eine Einheit und ist in der Dr.-Martin-Luther-Straße als mittelalter liches Gotteshaus kaum erkennbar. In der Gebäudemitte und zugleich an der Südwestecke der Kirche steht der spätgotische, sechsseitige **Glockenturm** von 1456 frontbündig an der Dachtraufe. Auf einem dreiseitigen Unterbau sitzend zeigt er in drei Geschossen Spitzbogen friese und Dreipassmaßwerk, jedoch eine eingeschnürte Barock haube. Die **Kirchenfassade** gliedert sich profan durch zwei klassizisti sche Portale, vier Stichbogenfenster und ein Renaissance-Doppelfens ter von 1608/09, sowie zwei Schleppgauben im Dach. Durch sie und seitliche Gauben von 1774 erhalten die oberen Emporen bzw. das Deckenfresko ihr Licht.

Eine Pforte führt in den ehemaligen Spitalfriedhof auf der Nord seite. Hier führt ein **Außenaufgang** zur unteren Empore. Es folgt der rechteckige **Sakristeianbau** mit Pultdach. Der eingezogene, gerade geschlossene Chor mit Strebepfeilern, um 1310, ist aus Sandstein (frühgotisches Steinmetzzeichen) und hatte ein Satteldach. Deutlich unterscheidet sich davon das 1789 aufgestockte Fachwerk mit Walmdach. Das östliche Chorfenster wurde um 1380 vergrößert, die südlichen sind noch von 1310. Zum ältesten Bau, dem Hospital kirchensaal um 1280, gehört die Ostmauer des **Langhauses** aus un regelmäßigem Quaderwerk mit zwei zugesetzten, frühgotischen Fensterchen im Erd- und Obergeschoss.

Der Innenraum

In der **Vorhalle** sind **Grabplatten** [1] der einstigen Langhauspflasterung aus dem 17. und 18. Jahrhundert aufgestellt. Die aufgemalte **Rosette** [2], Kreuz mit Segenshand, stammt von der Kirchenweihe nach 1445. Der in das Dachwerk reichende **Kirchenraum** überrascht durch seine Höhe. Trotz z.T. älterer Ausstattung repräsentiert er sich mit zweistöckigen Emporen, der Orgel, dem dominanten Deckenfresko und der Kanzel als protestantische Predigtsaalkirche im klassizistisch geprägten Rokoko. Das dreischiffige Langhaus, an der Südseite (zum

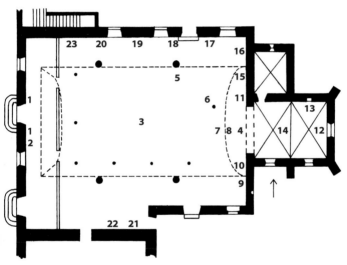

Rundgang Heiliggeistkirche

1 Grabplatten, 17. u. 18. Jh.
2 Rosette, nach 1445
3 Deckenfresko »Erlösung«, 1774
4 Orgel, 1790
5 Kanzel, 1802
6 Taufstein, 1662
7 Abendmahlsaltar, 1537
8 Holzkruzifix, um 1460
9 Abendmahlsbild, 1537

10 St. Hiestelhidis, Schweißtuch der Veronika, um 1490
11 Schmerzensmann, um 1510
12 Marienaltar, um 1490; Madonna, um 1500
13 Sakramentsnische, um 1450
14 Chorfresken, verm. um 1380
15 – 22 Epitaphe, meist 17. Jh.
23 St. Christophorus-Fresko, nach 1445

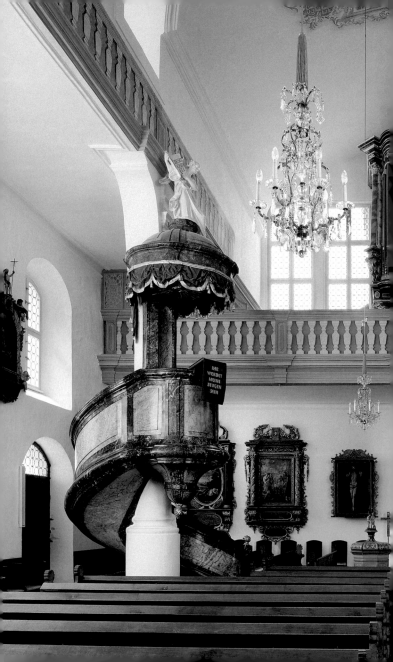

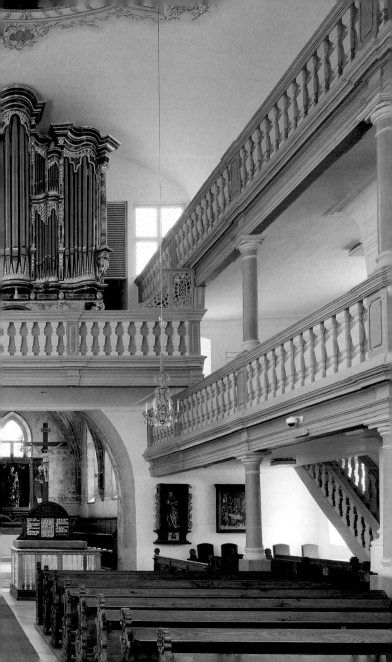

Spitalbau) ausspringend, hat im Mittelschiff ein Mulden-Tonnen-Gewölbe, getragen von vier Säulen, unter deren Putz sechseckige, 1680 mit Trauben, Rosen und Rankenwerk bemalte Pfeiler stecken.

Die flachen Abseiten werden an zwei Seiten von tiefen **Doppelemporen** verdeckt. 1771/74 wurden die Emporen mit Blendbalustraden erneuert bzw. hinzu gebaut und stehen nahezu vierseitig umlaufend auf toskanischen Holzsäulen: Über dem gotischen Chorbogen befindet sich die zwischengebaute Orgelempore; die untere Empore an der Spitalseite (Süden), über dem Haupteingang (Westen) und ein Stück zum Außenaufgang (Norden); danach folgen die 1774 vergrößerten klassizistischen Rundbogenfenster, hier wurde wegen des benötigten Lichts und freien Raums die untere Empore nicht fortgesetzt und die obere als **Illusionsempore** aufgemalt, was dem Schiff Geschlossenheit verleiht. Ausgeführt 1774 von Josef Albert Honigens, Dinkelsbühl, ließ sie der ev. Ratsteil im Machtkampf mit der ev. Kirchenpflege heimlich überweißen, weil es eine »in eine Kirch sich gar nicht schickliche Sache sei«.

Das **Deckenfresko** [3] im Langhaus, kunsthistorisch und für süddeutsche ev. Kirchen eine Rarität, wurde im September und Oktober 1774 von Johann Nepomuk Nieberlein (1729–1805) aus Ellwangen ausgeführt. Sein Hauptwerk verbindet das Rokoko und dessen Gegenstil, den Klassizismus. Zwar verweigerte der ev. Magistrat zunächst seine Zustimmung, weil man davon »in Evangelischen Kirchen gänzlich abgekommen« sei, man wollte es »nur mit einigen leichten Muscheln von Stuckatur-Arbeit ausgeziert« haben. Doch das Bildprogramm wurde ikonologisch meisterhaft im Sinn der Kirchenpflege umgesetzt. Das christologische Predigtfresko »Erlösung« erzählt in bühnenartiger Manier von der Errettung der Gläubigen durch Opfertod und Auferstehung Christi. Nieberlein fertigte gleichsam vier Altarbilder mit gemeinsamem Himmel an, der sein natürliches Aussehen in jeder Bildszene ändert. Das Gemälde umrahmt ein Rechteck, in dessen kreisförmig einspringenden Ecken eine Balkon-Architektur die Illusion einer weiteren Empore erzeugt. Ein antikischer Bau und eine Felsenlandschaft öffnen die Kirchendecke zum Himmel, Vasen, Obelisken u.a. verstärken die Höhentäuschung. Die wechselnde Farbgebung

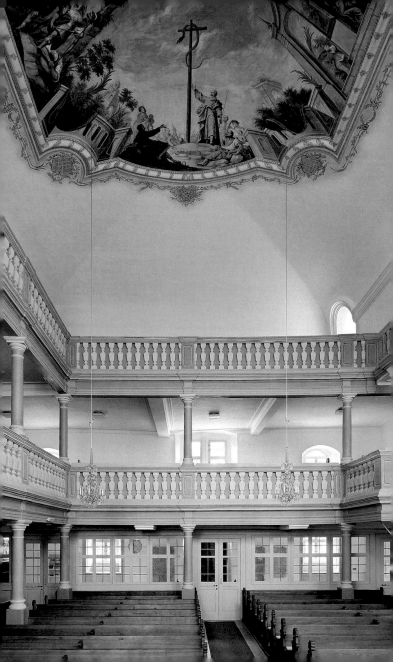

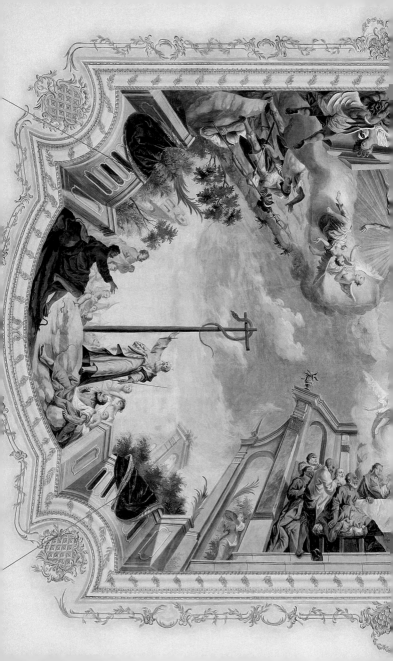

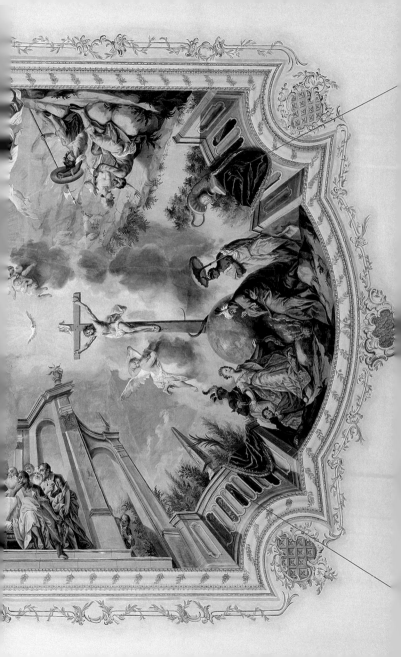

unterstützt die Raumgestaltung und bewirkt eine feierliche Stimmung. Die Gesamtkomposition wurde streng in Brillantform angelegt. Bei ähnlicher Eckgestaltung ist jede Bildszene im Sonnenlicht bzw. Schatten symmetrisch gruppiert. Geometrischer Mittelpunkt und dynamisches Zentrum ist das Auge Gottes im Dreieck (Symbol der Dreifaltigkeit) mit hebräischem Schriftzug »Jahwe«. Es folgt die Taube (Heiliger Geist) über dem Haupt des Gekreuzigten schwebend, was der Hauptachse ihre Aussage gibt: Das Kreuz Mose kündigt den Retter an, durch die Gnade Gottes und den Heiligen Geist wird der gekreuzigte Sohn Gottes zum Erlöser. Die Heilsgeschichte beginnt mit der Szene **Mose und die eherne Schlange**. Gegen das in der Wüste murrende Volk Israel sandte Gott feurige Schlangen, die sich am Boden ringeln. Das Kreuz, auf Geheiß Gottes errichtet, umwindet die Schlange (Symbol des Heils), darunter lagern die geretteten Männer, Frauen und Kinder. Die Szene verweist alttestamentarisch-typologisch auf die Kreuzigung Christi. Die Szene **Abendmahl** ist für die Evangelischen von wesentlicher Bedeutung, da Luther das Altarsakrament in beiderlei Gestalt, Brot und Wein, für Laien einführte. Jesus sitzt in der Tafelmitte, der Verräter Judas (gelbes Gewand, Geldbeutel) abgerückt. Die Raumillusion wird durch eine Tempel-Architektur (Hinweis auf das Himmlische Jerusalem) erzeugt. Durch einen Seitenbogen trägt ein Diener eine Platte herein, am gegenüberliegenden lugt ein spitzbübisch lachender Mann um den Pfeiler – verm. ein Selbstporträt Nieberleins. In der Szene **Kruzifix und Weltmission** steht das Kreuz auf einer Weltkugel mit flüchtender Schlange, den Sieg über das Böse darstellend. Darunter erweisen die personifizierten damals bekannten vier Erdteile Amerika (Eingeborene im Federputz), Europa (Herrscherin im Krönungsornat), Asia (indischer Turban), Afrika (Sonnenschirm) dem Gekreuzigten die Ehre. Die Allegorie von der Verbreitung des Glaubens hatte Bezug zur ev. Gemeinde, die bereits seit drei Jahrzehnten die ostindische Mission unterstützte. Die Szene **Auferstehung** beinhaltet das zentrale christliche Glaubensthema Hoffnung und findet vor einem Felsenpanorama (Symbol für Festigkeit) statt. Christus steht sieghaft mit weißer Fahne auf dem geöffneten Sarkophag. Der Satansbekämpfer und Engelsfürst Michael sitzt darauf, die schwebenden

Seite 12/13: *Deckenfresko »Erlösung« von J. N. Nieberlein, 1774*

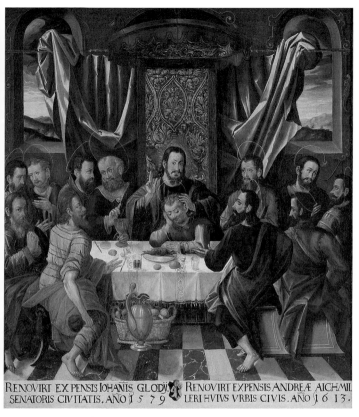

RENOVIRI EX PENSIS IOHANIS GLODÿ RENOVIRI EXPENSIS ANDREÆ AICHMIL
SENATORIS CIVITATIS. AÑO 1 5 7 9 LERI HVIVS VRBIS CIVIS. AÑO 1 6 13.

▲ *Abendmahlsbild, 1537*

Engel deuten die Himmelfahrt an. Zu Füßen Christi wird das Reich der
Toten gezeigt, in das er hinabgestiegen und wieder auferstanden ist.
Die niedergerungenen Höllenmächte sind als Tod (Gerippe) und ge-
fallener Engel Luzifer (geflügelt) dargestellt, dazwischen die schlan-
genhaarige Gorgo Medusa (demaskiert), deren dämonischer Blick ver-
zaubern und töten kann.

Der frühklassizistische, barock beeinflusste Prospekt der **Orgel** [4], 1790, Dekoration von Johann Michael Mayer, Kirchberg, Malerei Josef Albert Honigens, Dinkelsbühl, ergänzt harmonisch das Deckenfresko und die Emporen. Das Orgelwerk von 1789/90 stammt vom Schmied und Orgelmacher Johann Georg Schultes, Ellenberg, dessen Mehrforderung die Kirchenpflege auch nach Ablauf des Probejahrs nicht bezahlen wollte, weshalb Schultes 1792 eine kleine Änderung vornahm: »Die Orgel heulte ganz abscheulich, und war ein Geheul, das kein Mensch aushalten konnte.« Da das Reformationsfest vor der Tür stand, bequemte man sich, und Schultes behob den Schaden innerhalb einer Viertelstunde.

Das erneuerte **Gestühl** besitzt noch die Wangen (Rosetten und Palmetten über Fruchtwerk) und Brüstungen (Girlanden) von 1699. Die hoch aufragende hölzerne **Kanzel** [5] in Gips-Marmor, 1802, ist eine Dinkelsbühler Arbeit, der Engel mit Evangelium auf dem Schalldeckel aus Würzburg. Der achtseitige, frühbarocke **Taufstein** [6], Stiftungsinschrift von 1662 im Zinnbecken, zeigt am Deckel die Taufe Jesu in einer Schnitzgruppe.

Der **Abendmahlsaltar** [7] von 1537, ursprünglich ein seltener Schrift-Bild-Altar, ist als frühe protestantische Altarbaukunst kunsthistorisch bedeutsam. An der Stelle des geschnitzten Muschelsegments hatte der Altar als festes Altarblatt ein Abendmahlsbild, darüber folgte der Muschelgiebel. Ein zweiter solcher Altar stand in der Stadtpfarrkirche St. Georg. Hinter dem Speisgitter, welches der geordneten Einnahme des Abendmahls dient, ruht auf einer verputzten Sandsteinmensa eine dreigefelderte Predella mit den Grundtexten des Alten und Neuen Testaments. Auf den Seitenfeldern die Zehn Gebote (neben der Datierung 1537 die Restaurierungswappen der ev. Bürgermeister Georg Kaiser und Johannes Klott): *Die zehen Gebot / 1. du solt nit ander Götter / haben / 2. du solt den namen dei / nes gottes nicht unnutz / lich furen / 3. du solt den feirtag heil / ligen / 4. du solt deinen vatter / und deine mutter ehren / 5. du solt nit todten. – 6. du solt nit ehbrechen / 7. du solt nit stelen / 8. du solt nit falsch zeignis / reden wider deinen neh / esten / 9. du solt nit begeren de / ines nesten haus / 10. du solt nit begeren / deines nehesten weibs.* Im Mittelfeld die erhaben ge-

schnitzten und vergoldeten Einsetzungsworte des Abendmahls in beiderlei Gestalt: *Der her Jesus in der nacht da / er verrathen ward nam er das / brot dancket und prachs und g / abs seinen iünger un sprach ne / mpt hin un(d) esset das ist mein leib d' / für eich gegebe(n) wirt solchs thut zu / meinem gedechtnus. Desselben / gleiche(n) nam er auch den kelch na / ch dem abendml un(d) dancket un(d) / gab in den und sprach Trincket al / le daraus das ist mein blut des newen testaments welches für euch un(d) / für vil vergossen würt zur vergebu / ng der sunden Solchs thut so oft irs trinckt zu meinem gedechtnus.* Das große **Holzkruzifix [8]**, um 1460, hat eine barocke Fassung.

Das **Abendmahlsbild [9]** auf Holztafel, 1537, wurde laut Inschrift von Stadtsenator Johannes Klott 1579 und von Stadtbürger Andreas Aichmüller (Wappen, Rahmung) 1613 renoviert (Abb. S. 15). Jesus sitzt mit den zwölf Jüngern in einem Palast beim Passahmahl. In der biblisch-historischen Szene wird er in der Pose des Allherrschers und Salvator mundi auf baldachingekröntem Thron dargestellt, die rechte Hand im Rede- und Segensgestus erhoben, die linke auf dem Kopf des Lieblingsjüngers Johannes. Die Jünger diskutieren, wer der Verräter sei. Hinter Judas, gelb gekleidet und mit Geldbeutel, faltet ein Jünger die Hände nach protestantischer Art. Der Betrachterblick wird durch Diagonallinien (flügelartige Vorhangdrapierung, Personen, Schachbrettmuster der Bodenfliesen) sowie durch eine breit angelegte Kreuzkomposition der Mittellinien (horizontal: Kopfreihen, Tischtuch; vertikal: Thronlehne, Johannes, Bodenfliesen) ins Zentrum und auf das Haupt Jesu gelenkt.

Von den 14 **Nebenaltären** hat sich ein Altarschrein (Knorpelwerk, spätes 17. Jh.) mit der **Holzstatue St. Hiestelhidis [10]** erhalten (verm. Adelheid; früher St. Elisabethaltar genannt), um 1490, verm. Riemenschneiderschule. In hoher künstlerischer Qualität geschnitzt und bemalt (Pressbrokat auf dem Untergewand), hält sie ein geöffnetes Buch in Händen, zu Füßen knien betend ein Knabe und ein Mädchen. Bemerkenswert ist das auf die Predella in hauchfeinen Strichen gemalte, ergreifend schmerzvolle Antlitz Christi auf dem **Schweißtuch der Veronika**, einem Nördlinger Meister zugeschrieben. Ein weiterer Altarschrein derselben Zeit enthält die künstlerisch sehr reife **Holzstatue**

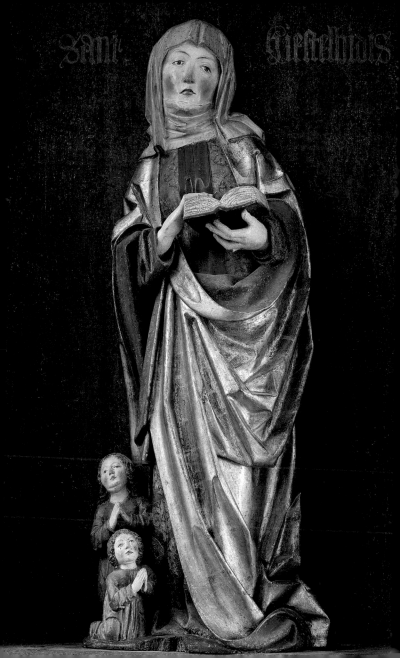

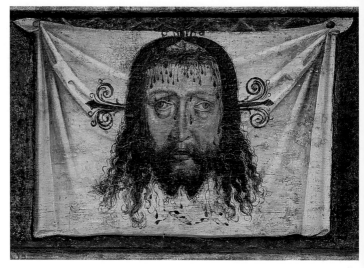

▲ *Das Schweißtuch der Veronika, um 1490*

Schmerzensmann [11] mit Haarlocken, die Wundmale mit erhobenen Händen zeigend, um 1510, verm. schwäbische Schule.

Der bereits 1321 als Choraltar genannte **Marienaltar** [12] ist Teil eines Wandelaltars, um 1490, vom sogenannten Meister des Dinkelsbühler Marienlebens. Auf den Standflügeln sind die Heiligen Dorothea und Nikolaus zu sehen, die wandelbaren Schreinflügel sind in Museen und zeigten werktags den Apostelabschied, an den Festtagen in vier Szenen das Marienleben. Auf der Predella sind links Maria als Schmerzensmutter und Christus als Schmerzensmann dargestellt, rechts noch einmal Dorothea und Nikolaus, darüber Engel mit Deutegestus und Kreuznägeln bzw. Rosenkranz in Händen. Die **Madonna** mit Kind in einer Strahlenmandorla auf Mondsichel und daneben knienden Engeln, um 1500, stammt von einem anderen Altar.

Die erkerartige **Sakramentsnische** [13], um 1450, weist oben und unten ein Maßwerkfries auf, seitlich Figurenkonsolen. Die **Chorraumfresken** [14], verm. um 1380, wurden 1967/68 entdeckt. Farblich am

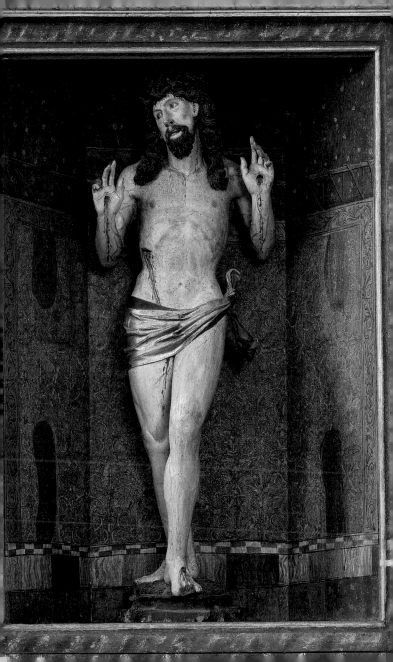

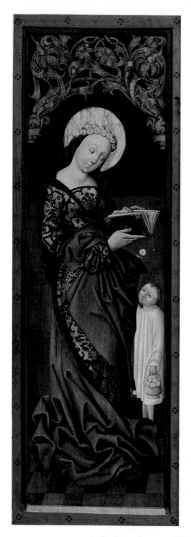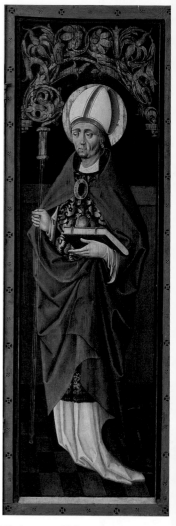

▲ *St. Dorothea und St. Nikolaus vom Meister
des Dinkelsbühler Marienlebens, um 1490*

Freskierter Chor mit Marienaltar ▶

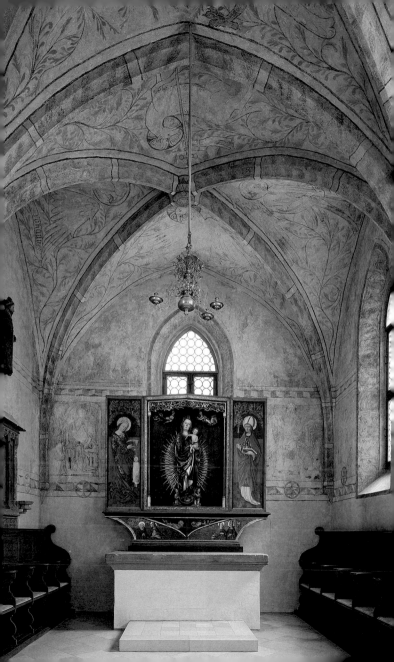

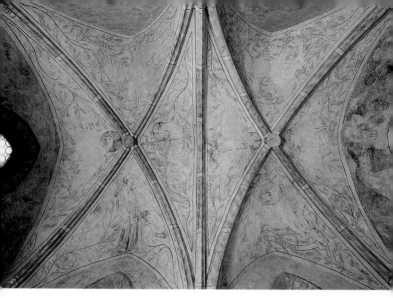

▲ *Freskiertes Deckengewölbe des Chorraums*

besten erhalten sind das Rankenmuster am Fenstergewände sowie die klugen und törichten Jungfrauen im Chorbogen. Auf dessen Innenseite unten verm. die Patrone der Heilkunst, links der hl. Damian, rechts mit Bischofsstab der hl. Cosmas. Über die zwei Joche des Chores verteilt findet man im Kreuzrippengewölbe die geflügelten vier Evangelisten: Matthäus (Mensch), Markus (Löwe), Lukas (Stier), Johannes (Adler). In den mittleren Gewölbeflächen sind zum Altar hin Lamm mit Kreuzfahne (Hospitalwappen), Doppelvogel mit Nimbus und einem Fußpaar (Schwan / Passion Christi und Taube / Hl. Geist), Lamm mit Kreuzfahne (Auferstehung Christi), Taube (Heiliger Geist, Namenspatron des Spitals) dargestellt. Der Bildzyklus der Wände zeigt auf der Fensterseite links einen Pelikan (Symbol für den Opfertod Christi); im oberen Chorbogenfeld eine Verehrung der Muttergottes; auf der Sakristeiwand links das Abendmahl, rechts Jesus im Garten Gethsemane; beim Altar links die Auferstehung, Jesus mit Segensgebärde auf dem Sarkophag sitzend, daneben die Frauen am Grab, rechts das Jüngste

Gericht, Christus als Weltenrichter mit erhobenen Händen auf dem Regenbogen sitzend, seitlich Selige bzw. Verdammte. Die zwölf Weihekreuze wurden anlässlich der Kirchenweihe aufgemalt.

An holzgerahmten **Epitaphen** sind links vom Abendmahlsaltar zu sehen: Zum Gedächtnis an Bürgermeister Johann Oberzeller [15], gest. 1662; altarähnlicher Aufbau; Gemälde »Predigt Johannes des Täufers« mit ländlicher Tracht und Kleingetier. Daneben das vom ältesten Bürgermeister A C (= Augsburger Confession = ev.) Friedrich Mumbach [16], gest. 1679, errichtet von seinem Schwager, dem Nördlinger Bürgermeister Frickinger; Gemälde »Jakobs Traum von der Himmelsleiter«, Bildnis des Verstorbenen, im Architravfries Sinnspruch. An der Fensterseite das Epitaph von Stadtammann und Handelsmann Johann Melchior Wildeisen [17], gest. 1675; repräsentatives Gehäuse; Gemälde »Jakobs Traum von der Himmelsleiter«; Bildnis des Verstorbenen. Epitaph von Ratsherrn und Handelsmann Paul Jacobi [18] in Reichenbach im Vogtland, gest. 1720; von Figuren gekrönt; Gemälde »Jakobs Traum von der Himmelsleiter«. Epitaph von Maria Barbara [19], Tochter von Paul Georg, fürstlich württembergischer Rat und Dinkelsbühler Amtsadvokat, vierjährig gest. 1652; Gemälde »Schutzengel führt die Verstorbene zum Auferstandenen«. Epitaph von Kirchenpfleger und Säckler Jacob Regner, gest. 1690, und Ehefrau Ursula Bopfinger [20], gest. 1680, bez. 1677; allegorisches Gemälde »Magdalena, Glaube und Hoffnung«, christliche Verse. Im Langhaus gegenüber hängt das zweisäulige Epitaph mit den Wappen der Ratsfamilien Ströhlin und Link [21], vor 1650; Gemälde »Jakobs Kampf mit dem Engel«. Daneben ein Epitaph mit unbekannten Geschlechterwappen in den vier Ecken [22], vor 1650; ähnlicher Aufbau, im Sockel das Stifterehepaar; Gemälde »Kreuzabnahme«.

Vom **Fresko St. Christophorus** [23], nach 1445, sind bei der Empore an der Fensterwand zwei Fragmente erhalten. Oben ein Einsiedler mit Laterne vor seiner Kapelle, unten Krebs und das Stabende des wandgroßen, einen Fluss überschreitenden Heiligen. Er war Patron der Spitalbruderschaften und Helfer bei Krankheit und Tod, weshalb er tröstlich gegenüber der (heute versetzten) Türe zum Krankensaal des Spitals aufgebracht wurde.

Die St. Paulskirche in Dinkelsbühl

von Gerfrid Arnold

Der Bau und seine Geschichte

Die evangelische Hauptkirche St. Paul schließt den Kreuzgang des ehemaligen Karmeliterklosters zur Nördlinger Straße ab, dessen Komplex von der Kirchenpflege 1813 erworben wurde. Sie steht anstelle der Klosterkirche St. Katharina im Stadtzentrum am ältesten Kirchenplatz, wo sich die abgegangene karolingische »**Alte Kapelle**« [**A**] des Königshofs befand. Die Nordostecke von St. Paul schneidet deren Fundament. Die Karmeliter verbreiteten die Stadtgründungssage vom Dinkelbauer, einem frommen Landwirt, der diese Kapelle erbaut und sie mitsamt seinem Hof den Klosterbrüdern geschenkt habe. Daraufhin sei die Ansiedlung Dinkelsbühl entstanden. Deshalb brachten sie auch an der Ledermarkt-Ecke ihres Gotteshauses eine Dinkelbauerfigur mit der Jahreszahl 1290 und der Legende an. 1667 erneuert, wurde sie um 1730 über die einstige Türe der »**Dinkelbauerkapelle**« [**E**] versetzt. Ein zweites Dinkelbäuerlein brachte man 1708 am Ostflügel des Kreuzgangs an, unter das geschrieben war: »Dies Kloster und die Stadt von mir den Namen hat.« Auch pflegten die Brüder bei ihrer jährlichen Ordensfeier eine Dinkelbauerstatue und ein Kinderpaar, verkleidet als Dinkelbauer und Bäuerin, im Umzug mitzuführen.

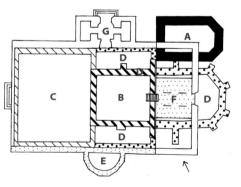

Bauentwicklung St. Paul

A Alte Kapelle, karoling.
B Klosterbau, um 1291
C Erweiterung, um 1302/1307
D St. Katharinakirche, um 1441
E Dinkelbauerkapelle, spätestens um 1730
F Längswände und Barockgruft, um 1730
G St. Paulskirche, 1840/43

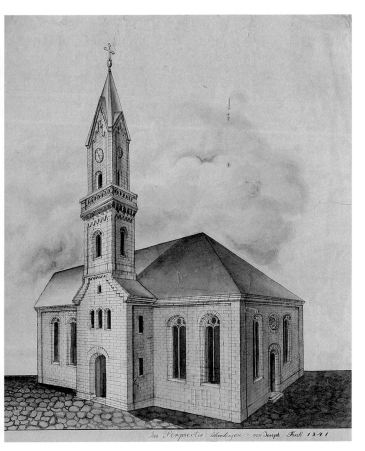

▲ *Ansicht der St. Paulskirche, kolorierte Zeichnung von Josef Fink, 1841*

Ihren ersten **Klosterbau** [B] errichteten die Karmeliter um 1291, es folgte die **Erweiterung** [C] 1302/07 zur Klostergasse hin, 1441 wurde für die **Kirche St. Katharina** [D] der Erstbau verbreitert und ein Chor mit einem 5/8-Abschluss angebaut. Die an das Langhaus stoßende, aus einem Achteck entwickelte, innen aber halbrunde zweigeschos-

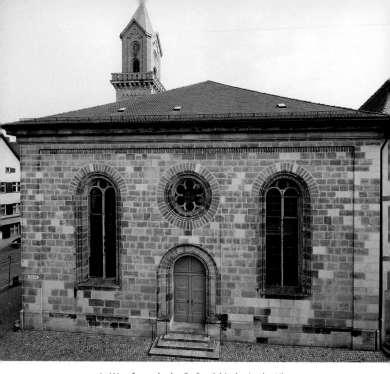

▲ *Westfassade der St. Paulskirche in der Klostergasse*

sige **Dinkelbauerkapelle** [E] wurde danach errichtet, spätestens zusammen mit der 1730 vorgenommenen Erneuerung der **Längswände** und der Anlage der **Gruft** [F].

Der 1768 in der Klostergasse geborene Jugendschriftsteller und Dichter des Weihnachtslieds »Ihr Kinderlein, kommet«, Christoph von Schmid, erlebte St. Katharina als »schöne, helle und heitere Kirche«. Der Neubau der sogenannten **Protestantischen Hauptkirche** [G] wurde 1840 bis 1843 als Predigtsaalbau im historischen Stil ausgeführt, wobei die südliche Längswand belassen, deren Fensteröffnungen jedoch zugesetzt und die Trennwand zur Dinkelbauerkapelle entfernt wurden. Nur teilweise ist die klassizistische Innenarchitektur

erhalten geblieben, es fehlen die bemalte Kassettendecke mit Stuck-balken sowie Kanzel und Altar, die zentral in der Konche gegenüber dem Haupteingang (Nördlinger Straße) aufgebaut waren. Während die Kirchenverwaltung 1838 den Entwurf von Schulz »als vollkommen gelungen« pries und man bei der Einweihungsfeier 1843 den »neuen Tempel« ein »herrliches Denkmal der Kunst« nannte, hielt König Lud-wig I. die Kirche für »ganz verunglückt und der protestantischen Ge-meinde durchaus nicht genehm«. Die »Protestantische Hauptkirche« wurde 1924 in »St. Paulskirche« umbenannt. Die erste Renovierung 1955/56 durch Max Kälberer, Nürnberg, veränderte den Innenraum einschneidend. Decke und Wände wurden entleert, die Kanzel- und Altarkonche mit einer ziegelroten Fliesenwand verschlossen, auf der das Hemmeter-Kreuz seinen Platz hatte. 1990 hielt der Kirchenvor-stand das Ergebnis für die Gemeinde nicht mehr zumutbar. Die zweite umfassende Neugestaltung von 1992/93 plante Theodor Steinhauser, München, die Bauleitung übernahm Hubertus Schütte, Dinkelsbühl. Hierbei erfolgte 1992 eine archäologische Grabung.

Der Außenbau

Die St. Paulskirche wurde vom königlichen Zivilbauinspektor Johann Andreas Schulz von der bayerischen Staatsbauverwaltung Mittelfran-ken, Ansbach, in Architektur und Innenausbau geplant und 1840 bis 1843 fertiggestellt. Zwar wird allgemein das Gebäude, insbesondere die Turmsilhouette, als störender Fremdkörper im spätmittelalter-lichen Straßenzug empfunden, es handelt sich dennoch um einen herausragenden Kirchenbau. Zu Recht wird die Kirche in der Grün-dungsurkunde 1840 als »würdevoller Tempel« charakterisiert, da dem Bau seine sparsam verwendeten Formelemente protestantische Hal-tung und Askese verleihen. Aus dem in der Längsseite mittig vorge-setzten Turmunterbau erwächst aus einem offenen Giebel ein schlan-kerer Turm, was die Hauptfassade risalitartig gliedert. Der Turm in ro-manischer Manier trägt einen Spitzhelm über vier Giebeln mit darunter laufenden Rundbogenfriesen. Ohne Turm entspricht der streng symmetrisch konzipierte Bau mit drei zu fünf Achsen K. F.

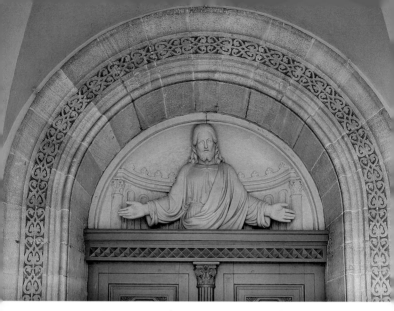

▲ *Nazarener-Christus, Tympanon von Affinger, 1842*

Schinkels Berliner Saalkirchen. Formelemente sind dort wie hier profiliert gerahmte Rundportale, Rundbogenfenster und Rundfenster sowie Zahnschnittfriese. Die an drei Seiten mittig angeordneten Portaltüren sind aus der Zeit. So zeigt die St. Paulskirche einen formreinen Historismus und gilt als Architekturbeispiel. Ihr Äußeres wurde mit florentinischer Renaissance, die Innengestaltung bei der Einweihung 1843 mit einem byzantinischen Tempel verglichen.

Der Innenraum

Die **Turmvorhalle** bildet den Haupteingang, dessen profiliertes Portal ein umlaufendes Ornamentband und ein **Tympanon** [1] schmücken. Christus als Halbfigur in Stein – im Hintergrund eine Säulenarchitektur, die dem Kircheninneren entspricht, das Gesims mit Kleeblattzier – wurde 1842 von Bernhard Affinger, Nürnberg, entworfen und von

Leopold Kießling, München, ausgeführt. Der segnende Christus im Stil der Nazarener empfängt die Gläubigen mit ausgebreiteten Armen und geöffneten Handflächen.

Der Innenraum präsentiert sich seit seiner Neugestaltung 1992/93 vom Haupteingang her als querrechteckiger Kirchensaal in den hellen Farben rosa, himmelblau, lichtgrau und weiß mit Emporen und flacher, unauffällig dekorierter Decke. Gegenüber liegen Kanzel und Altar vor der halbrunden, lichten Taufkonche.

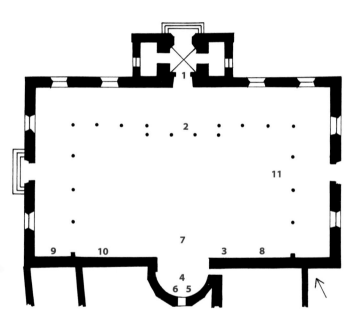

Rundgang St. Paul

1 Tympanon von Affinger, 1842
2 Orgelempore, 1842; Orgel, 1995
3 Kanzel, 1844/45
4 Taufstein, 1843
5 Gewölbebemalung, 1842/1993
6 Glaskunst von Ulrich, 1993

7 Altar und Altarkreuz von Hoffmann, 1993
8 Kreuz von Hemmeter, 1955
9 Gemälde von Anthonis van Dyck
10 Metzger-Epitaph, 1607
11 Barockgruft, um 1730

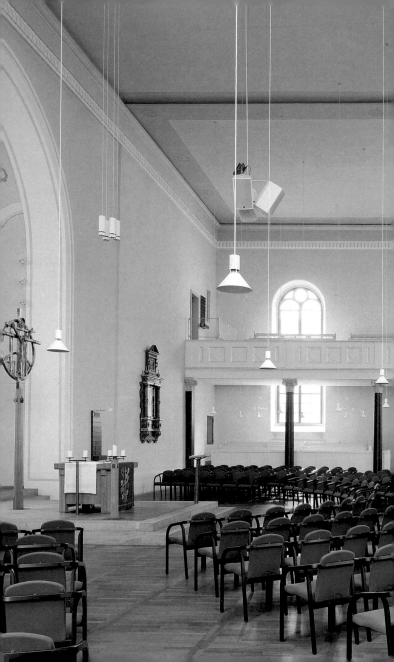

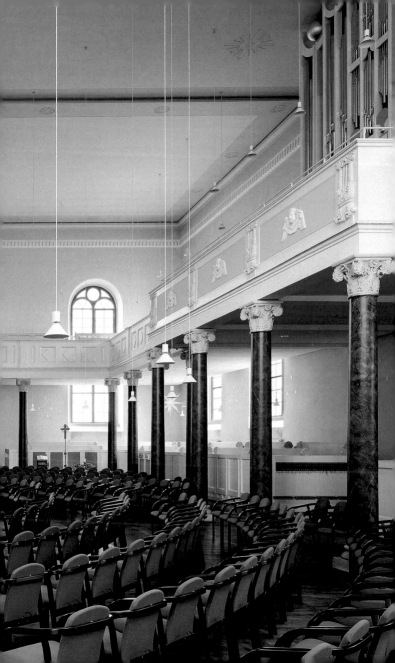

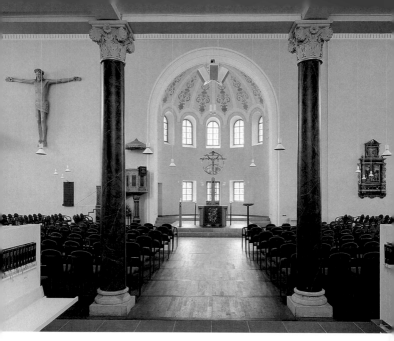

▲ *Blick vom Haupteingang auf Kanzel, Altar und Taufkonche*

Die erhaltene **ältere Ausstattung** ist durchwegs klassizistisch. Die für eine ev. Predigtsaalkirche typischen, an drei Seiten umlaufenden **Emporen** zeigen eine gefelderte Brüstung, während die vorgekröpfte **Orgelempore** [2] über dem Haupteingang Engelsköpfchen und Musikinstrumente zieren. Die Orgel wurde 1995 von Hartwig Späth, Freiburger Orgelbau, geliefert.

Die tragenden, dunkelgrau-marmorierten 18 **Holzsäulen** und zwei Wandpfeiler schmücken weiße römische **Kompositkapitelle**, eine Verbindung des ionischen und korinthischen Kapitells mit reichem Akanthusblattwerk und Palmetten. Auch die unter und auf den Emporen verbliebenen **Kirchenbänke** mit ihrem geschnitzten Akanthusdekor an den Wangen sind aus der Bauzeit. Die **Kanzel** [3] von 1844/45

stammt jedoch aus der Friedhofskirche St. Leonhard, da von der alten Kanzel nur mehr Reste vorgefunden wurden. Dagegen ist der mit der Kanzel korrespondierende hölzerne **Taufstein** [4] in der Konche aus dem Originalbestand von 1843.

Von der ehemaligen Deckengestaltung, ausgeführt durch Thiele, Oettingen, und Eberhard, Schillingsfürst, ist die **Gewölbebemalung** [5] der Taufkonche hinter dem Altar erhalten. Die vorherige Übertünchung wurde 1992/93 entfernt, das farbige Arabeskendekor nahezu monochrom und nur in Teilen restauriert.

Die **moderne Ausstattung** stammt größtenteils von 1992/93. Die zweigeschossige, im Erdgeschoss fensterlose Dinkelbauerkapelle wurde dort mit zwei Fenstern versehen, auch die Türe zum Kreuzgang verglast. Die dezente **Glaskunst** [6] von Helmut Ulrich, Friedberg, lässt das Licht durch ein Glasnetz herein fluten, blaue Tropfen verdichten sich hinter dem Taufstein zu einem quellenden Gewässer. Der Rundung der Taufkonche entsprechend sind anstelle von Kirchenbänken

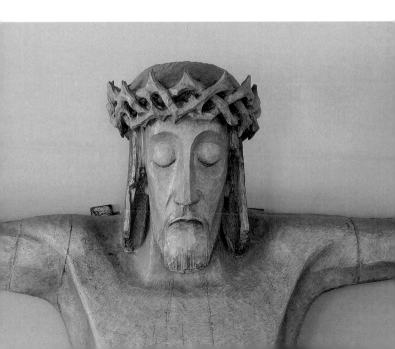

350 **Stühle im Halbkreis** angeordnet, was eine Veränderung des Gottesdienstes von der Lehre zur Feier beinhaltet und die Entstehung eines Gemeinschaftsgefühls erzeugt. Der Altartisch aus Holz wird von einem geschnitzten, silbern patinierten **Altarkreuz [7]** überragt, beides 1993 von Karlheinz Hoffmann, Feldafing/München gestaltet. Das Kruzifix, eingebunden in den Himmels- und Erdkreis, steht vor dem offenen Grab – der Tod wird durch Christus überwunden. Neben der Kanzel hängt das sogenannte **Hemmeter-Kreuz [8]**, ein überlebensgroß geschnitzter Christus von romanisch-schlichter, friedlicher Ausstrahlung, das Haupt leicht gesenkt, die Augen geschlossen – es ist vollbracht. Der Leib Christi bildet das Kreuz, ursprünglich aber war der Körper auf Balken befestigt, ein großer Kreis umspannte das Haupt. Das vier Meter hohe Werk wurde von Karl Hemmeter, München, für die Kirchengestaltung 1955/1956 aus einem hundertjährigen Lindenstamm geschaffen.

Sonstige Besonderheiten: Auf der Altarseite befindet sich unter der Seitenempore in einer Wandnische ein kleines Ehrenmal für die Gefallenen beider Weltkriege. Hier hängt ein **Kruzifix-Gemälde [9]**, das der Überlieferung zufolge vom Rubensschüler Anthonis van Dyck (1599–1641) stammt. Das kleinformatige Bild (22 × 32 cm) auf Holzplatte gelangte 1807 in den Besitz der Kirchenpflege. Das außergewöhnliche Werk zeigt Christus im Moment seines Sterbens – erschütternd im Ausdruck, die Arme zum Himmel erhoben, Haupt und Blick schmerzlich zum Vater gerichtet. Daneben hängt ein aus der Heiliggeistkirche stammendes **Epitaph [10]** mit reichem Holzaufbau, das zum Gedächtnis an den Barbier und Handelsmann Hans Metzger und seine vier Ehefrauen 1607 gemacht wurde; Gemälde: Barmherziger Samariter. Im linken Kirchendrittel (vom Haupteingang gesehen) befinden sich drei Gruftanlagen aus Ziegelstein, von denen die mittlere aus der Zeit um 1730 freigelegt wurde. In Richtung Hof-Seitenportal führen acht Stufen in einen Gang, der bis zur Außenwand reicht. Die 8 × 8 m große **Barockgruft [11]** weist 48 Grabkammern auf, die beidseitig in drei Etagen zu je acht Stück aufgeteilt sind (nicht zugänglich). Auch die **Alte Kapelle [A]** hatte eine Gruft, der kleine **Kirchhof** der Karmeliter befand sich einst entlang der Nördlinger Straße.

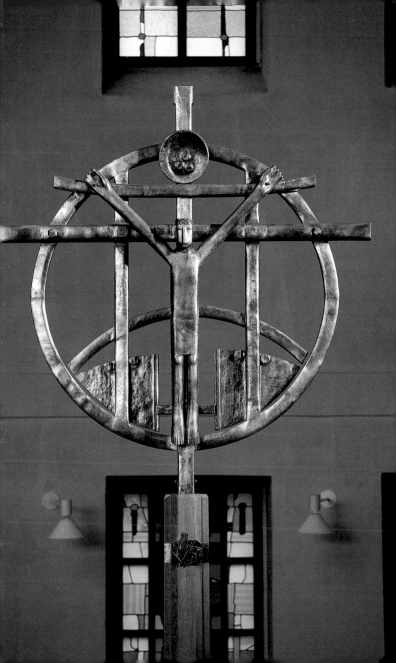

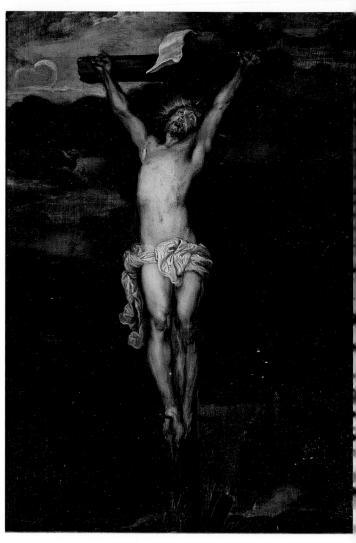

▲ *Kruzifix-Gemälde, Anthonis van Dyck zugeschrieben*

Literatur

Heiliggeistkirche: Arnold, Gerfrid: Chronik Dinkelsbühl, Bd. 3 u. 4 (1273–1400), Dinkelsbühl 2002 u. 2003. – Ders.: Eine neue baugeschichtliche Datierung der Heiliggeistkirche im Spital Dinkelsbühl; in: Alt-Dinkelsbühl, 2010, S. 1–5. – Ders. (Hrsg.): Die Barockisierung der Heiliggeistkirche im Spital 1771 bis 1777. Von Wilhelm Reulein nach der Chronik J. M. Metzgers; in: Alt-Dinkelsbühl, 2010, S. 6–8. – Ders.: Johann Nepomuk Nieberlein, Freskant der evangelischen Heilig-Geist-Kirche Dinkelsbühl. Künstler zwischen Rokoko und Klassizismus; in: Alt-Dinkelsbühl, 2010, S. 25–28. – Ballwieser, Martin: Die Renovierung der Heilig-Geist-Kirche (Hospitalkirche) zu Dinkelsbühl; in: Alt-Dinkelsbühl 1969, S. 27–30. – Gebeßler, August: Bayerische Kunstdenkmale, Bd. XV Stadt und Landkreis Dinkelsbühl, München 1962, S. 28–32. – Mader, Felix: Die Kunstdenkmäler von Mittelfranken, Bd. IV Stadt Dinkelsbühl, München 1931, S. 86–100. – Reulein, Wilhelm: Ein unterrichteter Zeitgenosse zum Ausbau der Spitalkirche im 18. Jahrhundert; in: Alt-Dinkelsbühl 1969, S. 31 f. – Ders.: Das Heiliggeistspital zu Dinkelsbühl, Dinkelsbühl 1973. – Seufert, Hermann: Der Meister des Dinkelsbühler Marienlebens; in: Alt-Dinkelsbühl, 1962, S. 1–4. Unveröffentlichte Werke: Kohlmeyer, Hanna: Die Heilig-Geist-Kirche in Dinkelsbühl im Wandel der Zeit, 1978; Stadtarchiv. – Gärtner, Magdalene: Der Marienaltar des Dinkelsbühler Meisters in der Spitalkirche, 1994; Stadtarchiv.

St. Paulskirche: Arnold, Gerfrid: Chronik Dinkelsbühl, Bd. 1–4 (Frühzeit bis 1400), Dinkelsbühl 2000–2003. – Gebeßler, August: Bayerische Kunstdenkmale, Bd. XV Stadt und Landkreis Dinkelsbühl, München 1962. – Humbser, Gerhard: 150 Jahre St. Paulskirche Dinkelsbühl – eine Bildergeschichte –, Dinkelsbühl (1993). – N.N.: Die Einweihung der neuen protestantischen Hauptkirche in Dinkelsbühl, gefeiert am 19. November 1843, (Dinkelsbühl 1843). – Reulein, Wilhelm: Der Schatz in der Dinkelsbühler Paulskirche; in: Evang. Gemeindeblatt, Dinkelsbühl März u. April 1972.

Evangelische Kirchen in Dinkelsbühl
Evang.-Luth. Kirchengemeinde
Dr.-Martin-Luther-Straße 4, 91550 Dinkelsbühl

Aufnahmen: Bildarchiv Foto Marburg (Thomas Scheidt, Christian Stein). – Seite 27: © Stadtarchiv Dinkelsbühl.
Grundrisszeichnungen: Gerfrid Arnold
Druck: F&W Mediencenter, Kienberg

Titelbild: *Hauptfassade der Heiliggeistkirche*
Rückseite: *St. Paulskirche von Nordwesten*

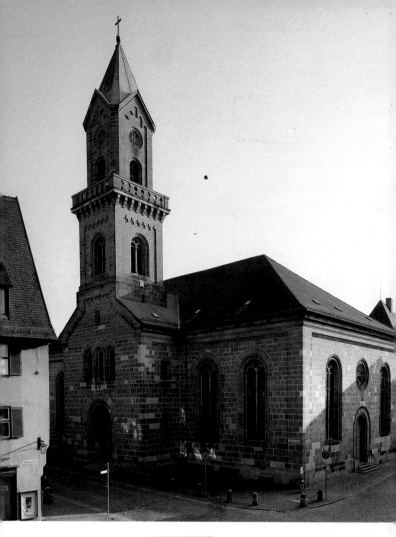

R. 667

ISBN 9783422022973

N 978-3-422-02297-3

g GmbH Berlin München

90e · 80636 München

de